怎麼逐步訓練幼兒使用剪刀的技巧？

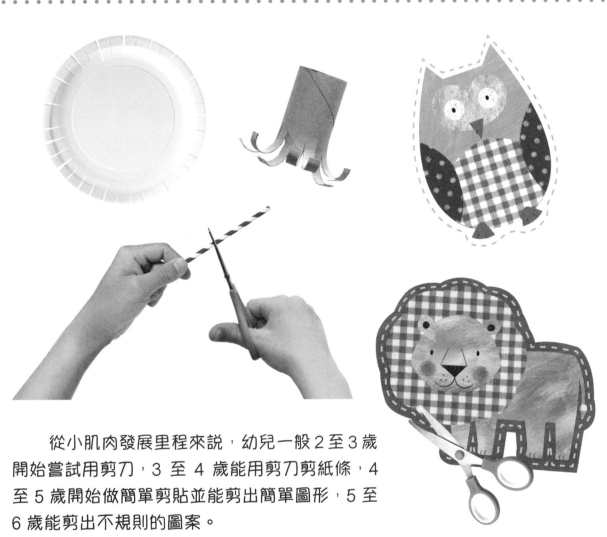

從小肌肉發展里程來說，幼兒一般 2 至 3 歲開始嘗試用剪刀，3 至 4 歲能用剪刀剪紙條，4 至 5 歲開始做簡單剪貼並能剪出簡單圖形，5 至 6 歲能剪出不規則的圖案。

在嘗試剪紙前，成人可提供夾子讓幼兒夾小物件，以練習前三指的抓握動作；之後可提供無刀片的塑膠剪刀讓幼兒剪泥膠，以練習開合動作。

待幼兒預備好後，便可提供兒童安全剪刀予他們做一些簡單的剪紙練習，如：剪紙條、紙吸管或紙碟的邊緣。待掌握了剪斷物件的關鍵動作後，便可讓幼兒練習剪更長的直線、波浪線、之字線等。待熟習旋轉紙張和連續剪紙後，幼兒便可開始剪本冊活動中的不規則動物圖案了！

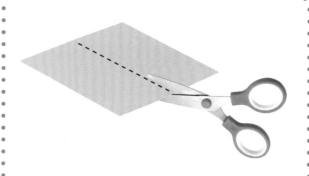

剪直線的技巧

請孩子把剪刀放在起始位置，目光集中在直線上，確保他們清楚知道線段的去向。在最初剪紙時，請選用薄的卡紙而不是柔軟的紙，這樣紙張的表面會較挺直，有利孩子沿水平的直線剪紙。

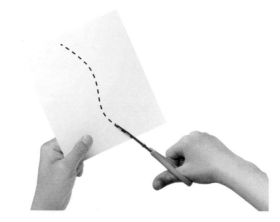

剪波浪線的技巧

指導孩子如何使用握着紙張的輔助手，把輔助手的拇指放在紙張的上面，其他手指則放在下面。在剪紙時，目光集中在波浪線上，並按線段的去向用輔助手轉動紙張。

剪圓形或螺旋形的技巧

剪圓形或螺旋形時，孩子需練習如何一邊剪紙，一邊流暢地用輔助手轉動紙張。

提示：右撇子從圖形或形狀的右側開始剪，左撇子則在左邊開始。

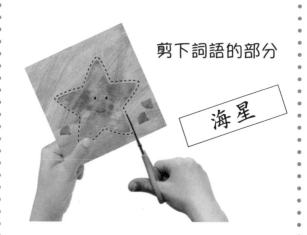

剪下詞語的部分

海星

剪不規則形狀的技巧

首先撕下頁面，並剪下詞語的部分，然後運用上述的技巧，將目光集中在線段上，一邊剪紙，一邊用輔助手依據線段的去向轉動紙張。

我是住在海洋裏的海星。
請翻至下一頁把我填上顏色，然後剪下來。

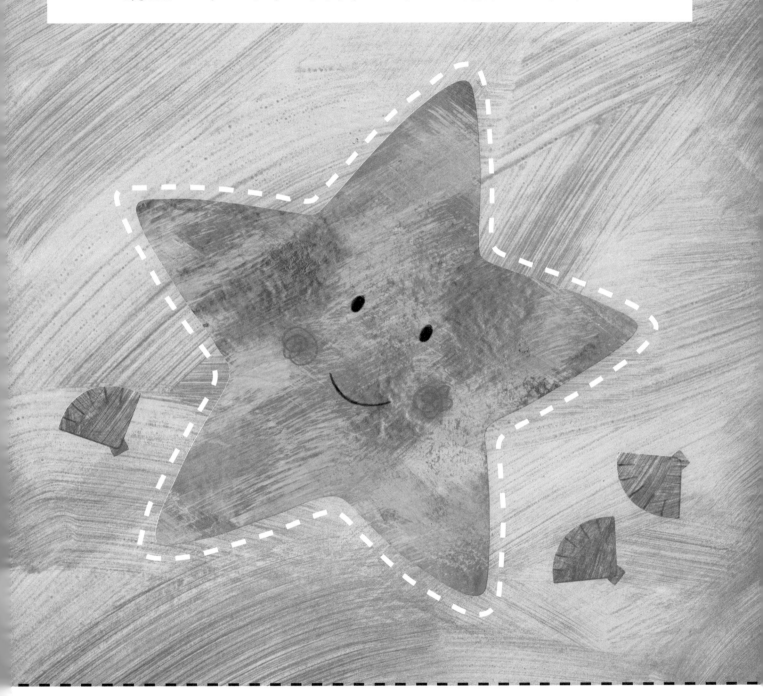

海星

請把海星填上顏色，然後唸一唸牠的中英文名稱。

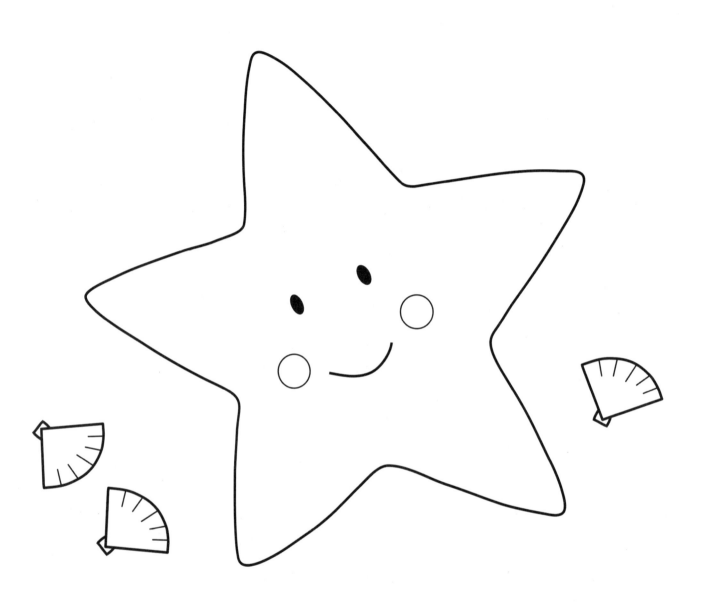

starfish

我是顏色鮮豔的瓢蟲。

請翻至下一頁把我填上顏色，然後剪下來。

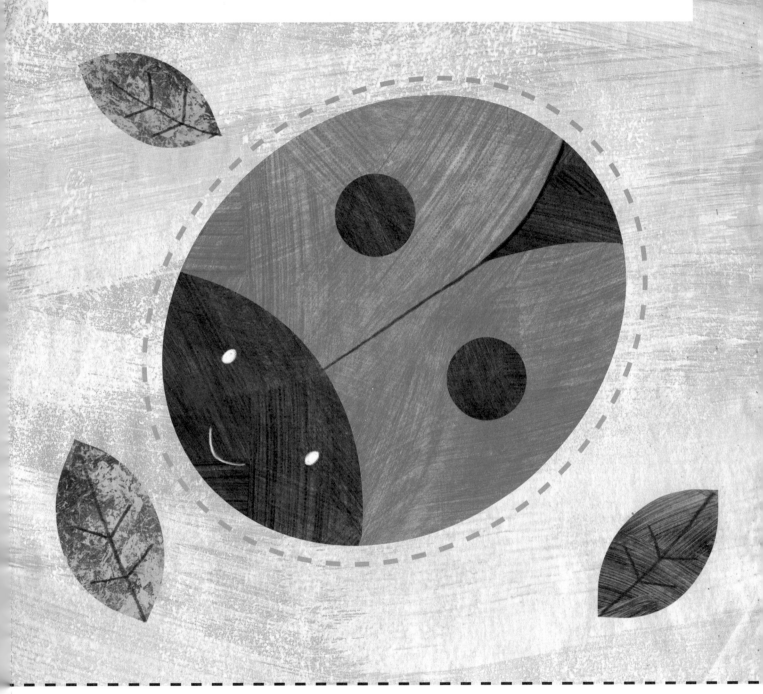

瓢蟲

請把瓢蟲填上顏色，然後唸一唸牠的中英文名稱。

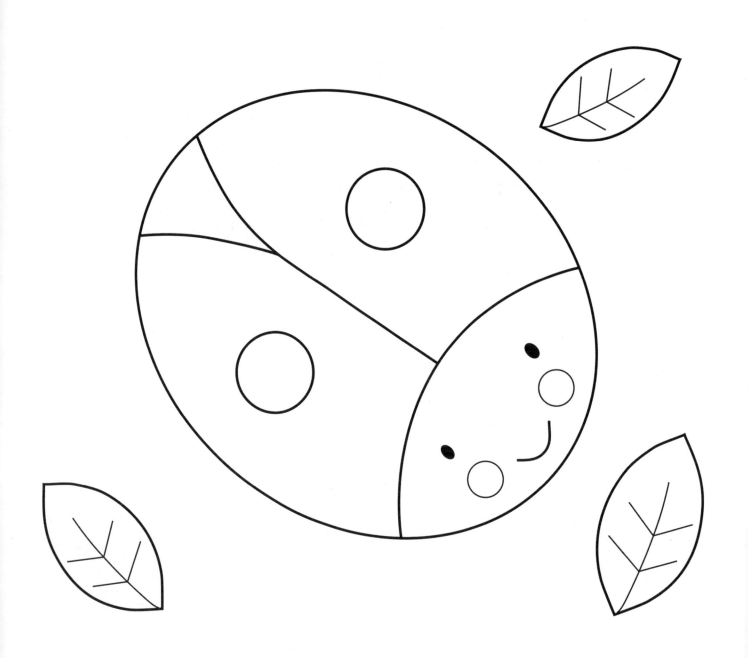

ladybird

我是晚上才出來活動的貓頭鷹。
請翻至下一頁把我填上顏色，然後剪下來。

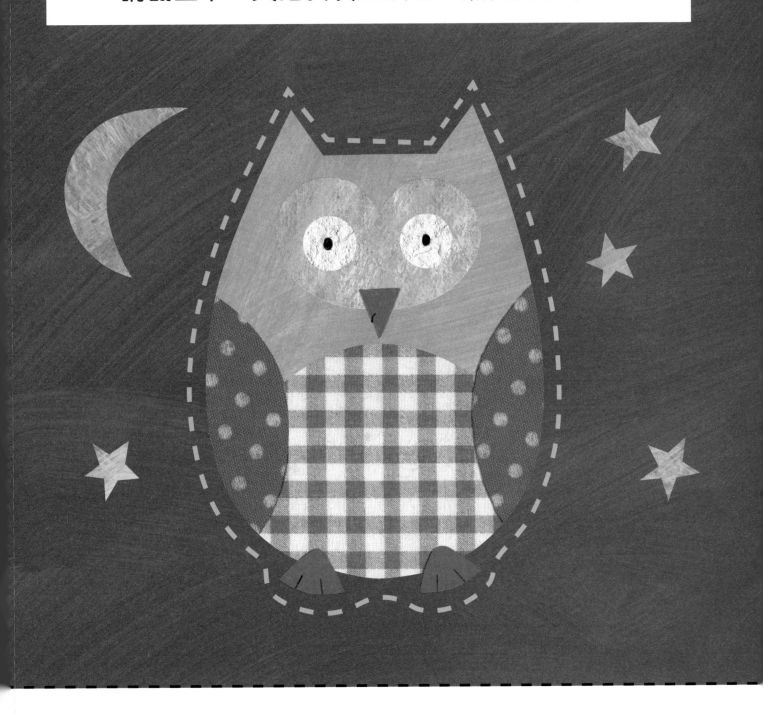

貓頭鷹

請把貓頭鷹填上顏色，然後唸一唸牠的中英文名稱。

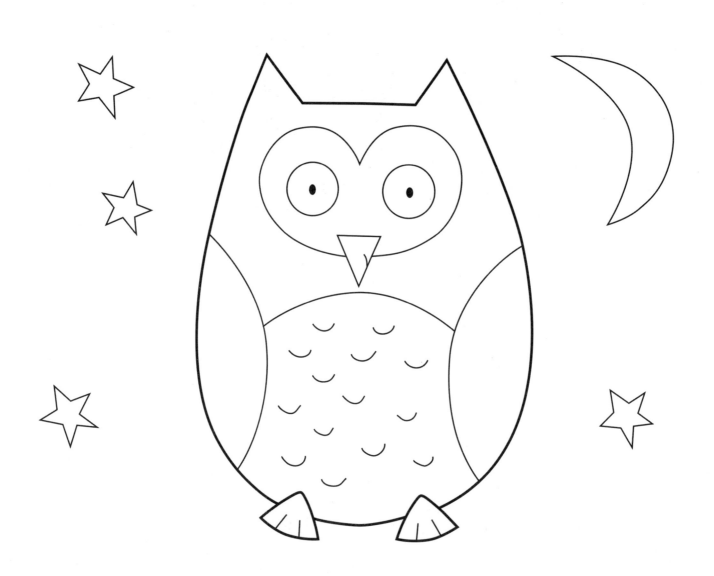

owl

我是喜歡吃魚的貓。
請翻至下一頁把我填上顏色，然後剪下來。

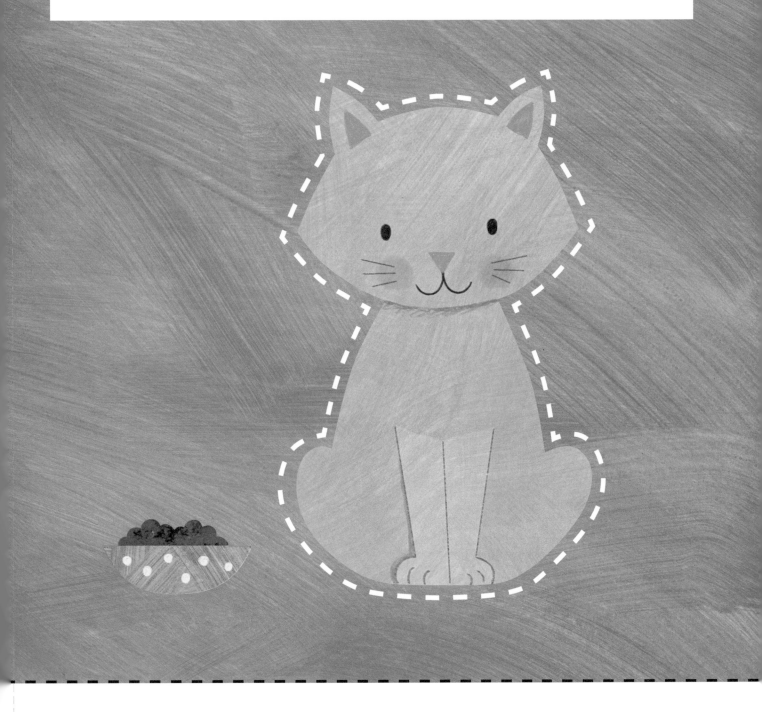

貓

請把貓填上顏色，然後唸一唸牠的中英文名稱。

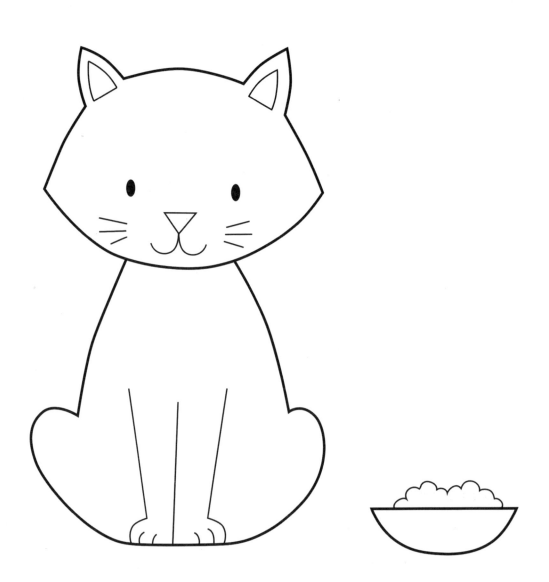

cat

我是擁有長鼻子的大象。

請翻至下一頁把我填上顏色，然後剪下來。

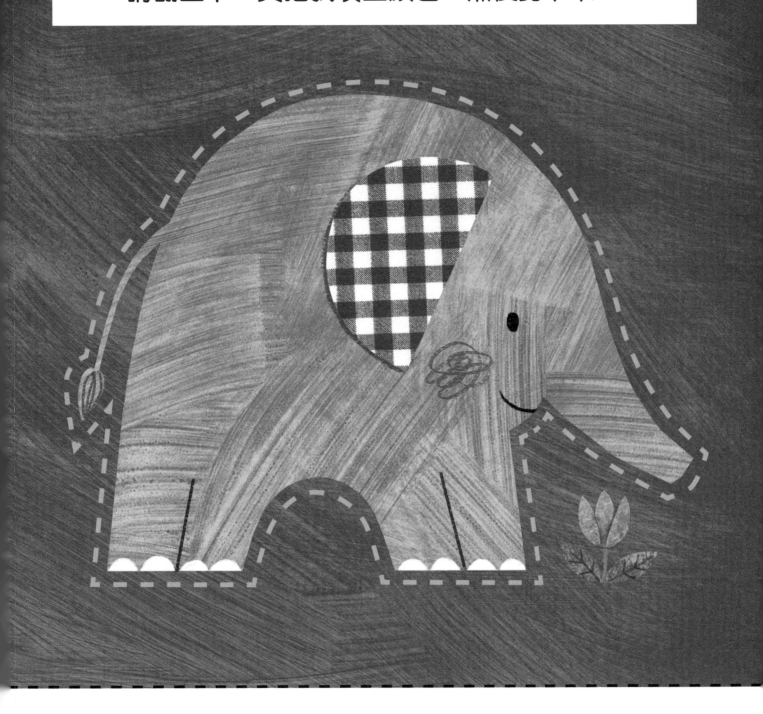

大象

請把大象填上顏色，然後唸一唸牠的中英文名稱。

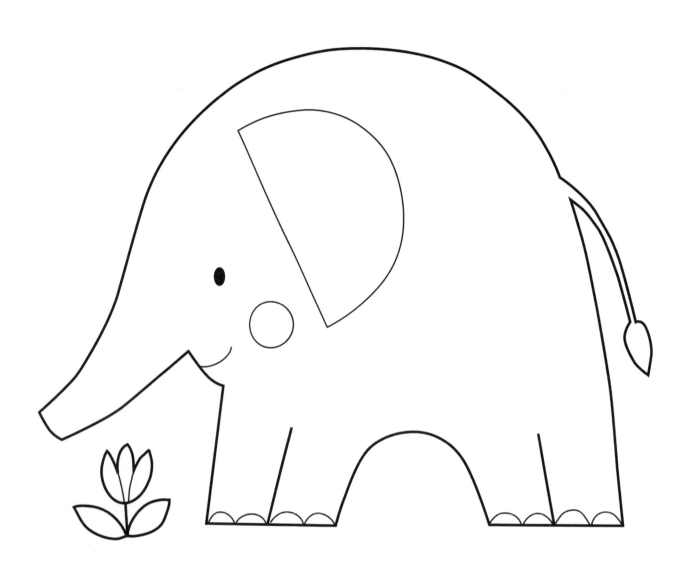

elephant

我是住在南極的企鵝。

請翻至下一頁把我填上顏色，然後剪下來。

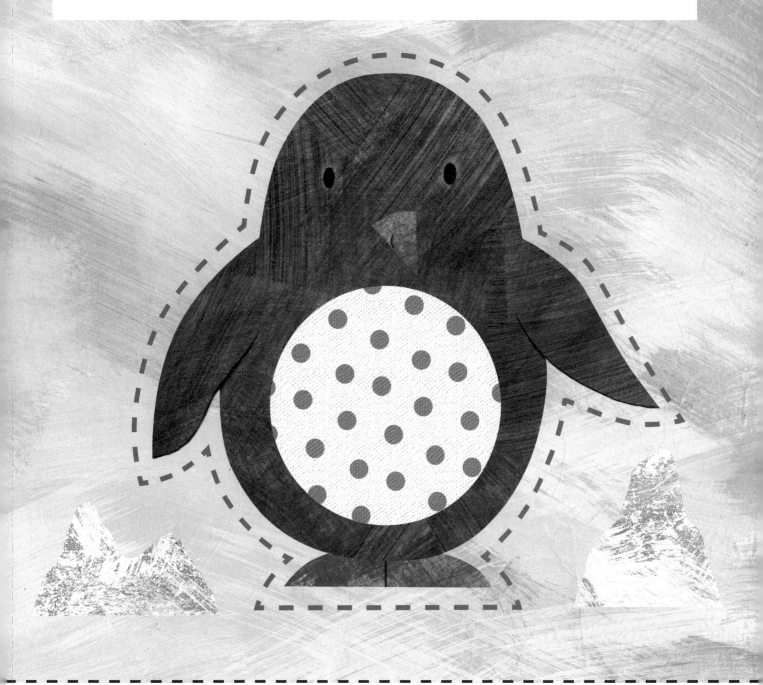

企鵝

請把企鵝填上顏色，然後唸一唸牠的中英文名稱。

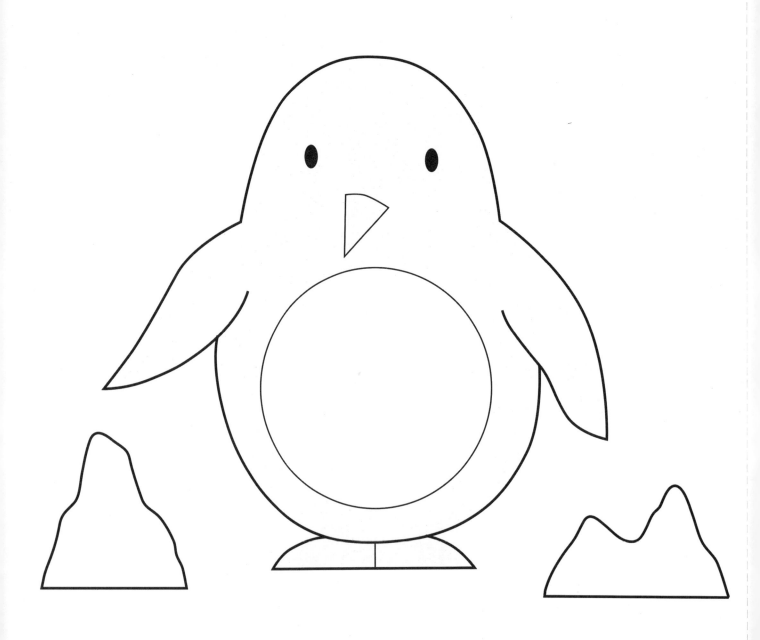

penguin

我是被譽為中國國寶的大熊貓。
請翻至下一頁把我填上顏色，然後剪下來。

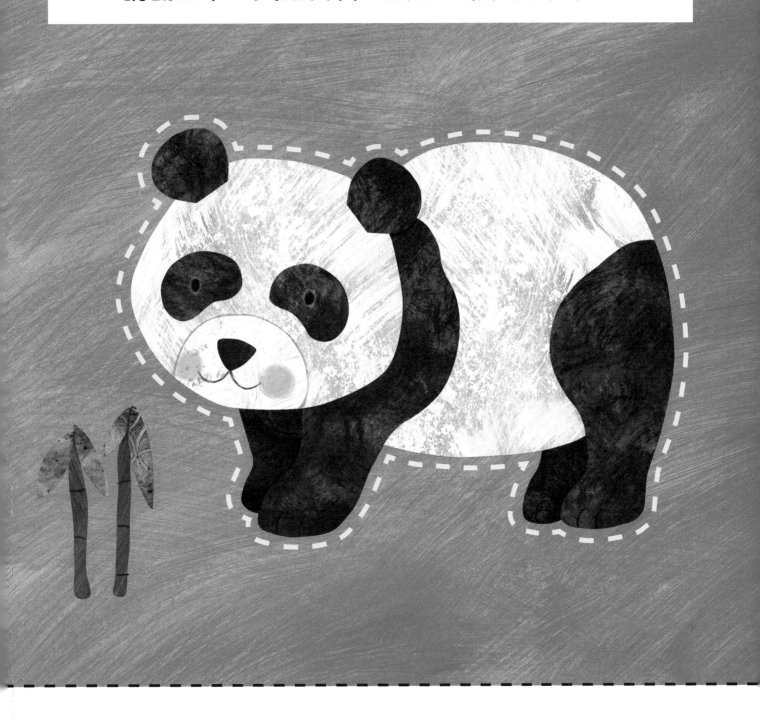

大熊貓

請把大熊貓填上顏色，然後唸一唸牠的中英文名稱。

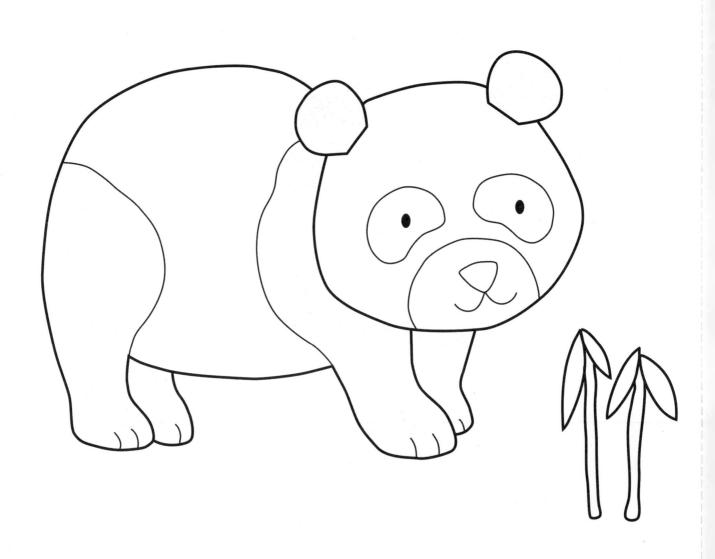

panda

我是擁有美麗翅膀的蝴蝶。

請翻至下一頁把我填上顏色，然後剪下來。

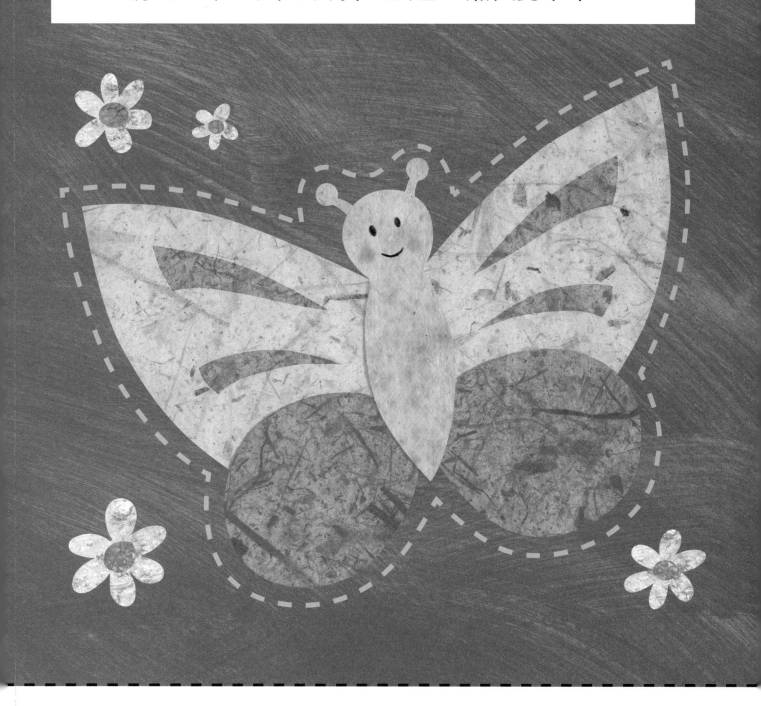

蝴蝶

請把蝴蝶填上顏色，然後唸一唸牠的中英文名稱。

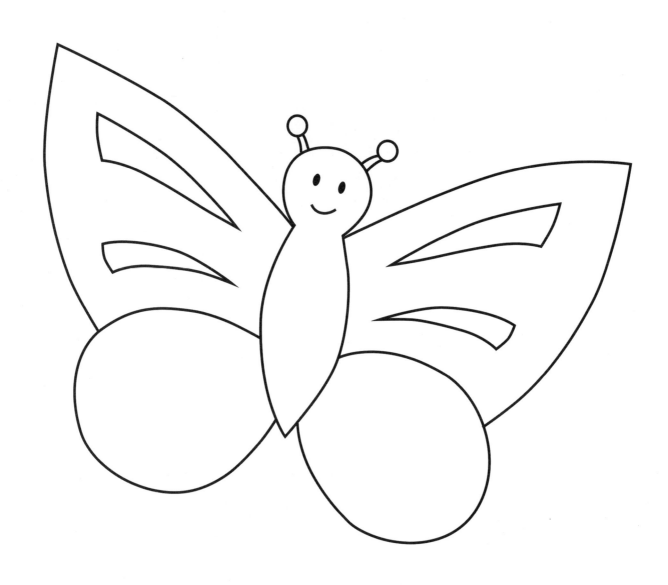

butterfly

我是擁有長耳朵的兔子。

請翻至下一頁把我填上顏色，然後剪下來。

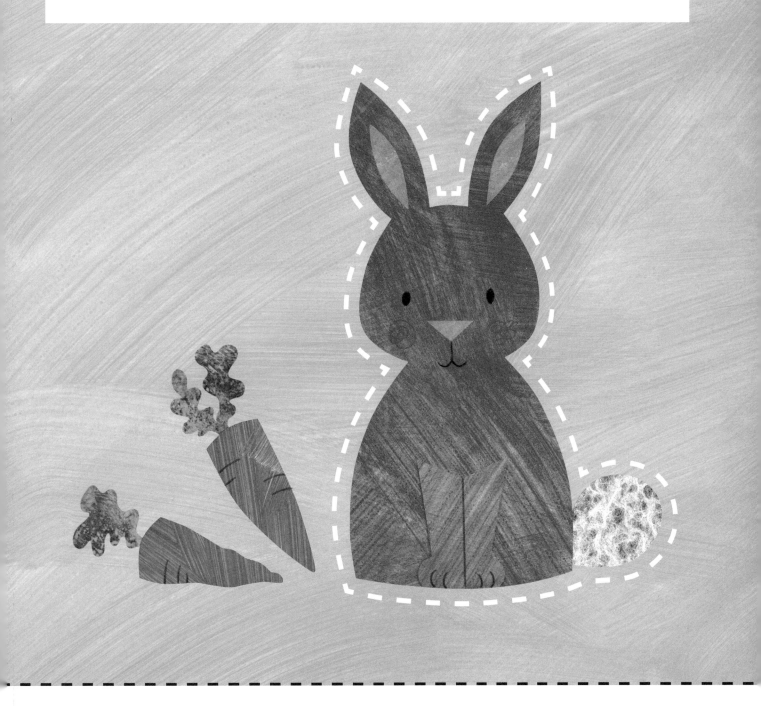

兔子

請把兔子填上顏色，然後唸一唸牠的中英文名稱。

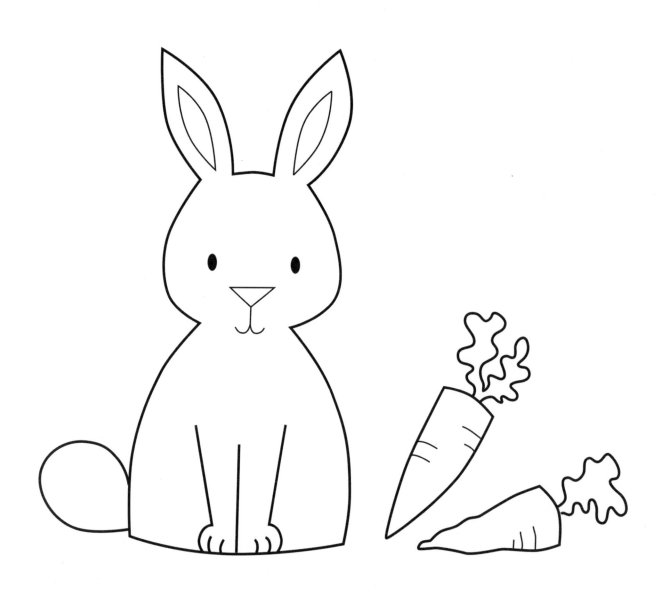

rabbit

我是體形龐大的鯨魚。
請翻至下一頁把我填上顏色，然後剪下來。

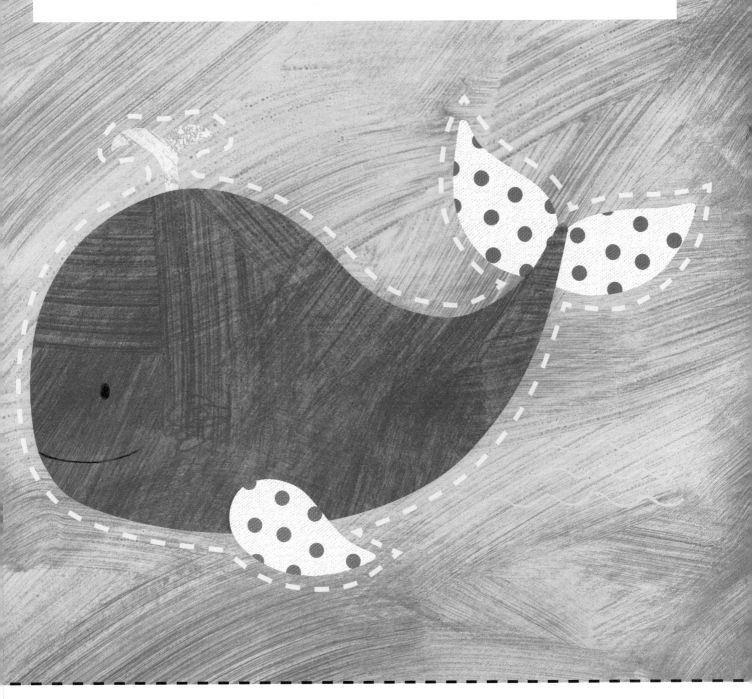

鯨魚

請把鯨魚填上顏色，然後唸一唸牠的中英文名稱。

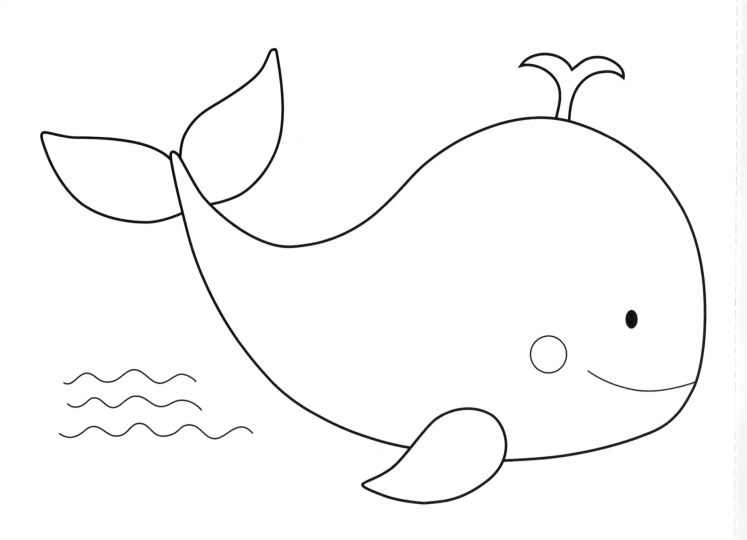

whale

我是被譽為萬獸之王的獅子。
請翻至下一頁把我填上顏色，然後剪下來。

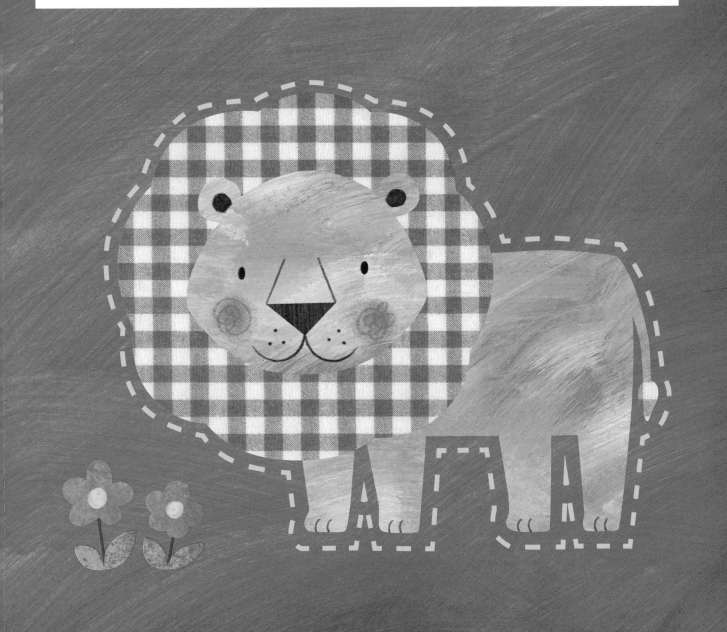

獅子

請把獅子填上顏色，然後唸一唸牠的中英文名稱。

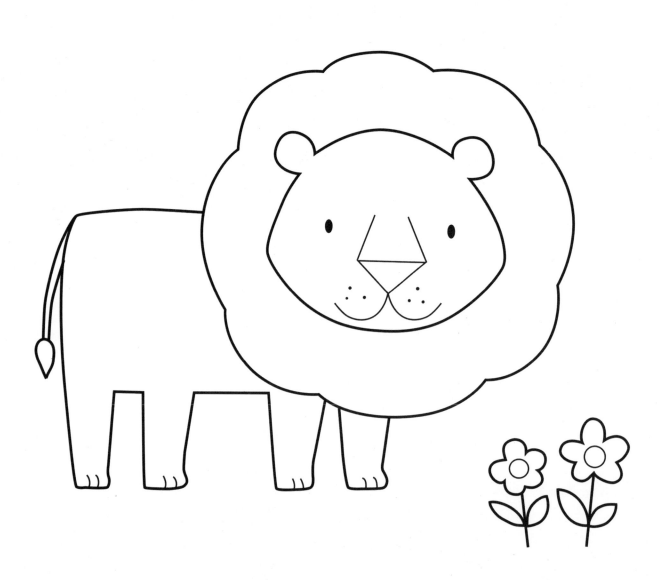

lion

我是頭上長有尖角的犀牛。

請翻至下一頁把我填上顏色，然後剪下來。

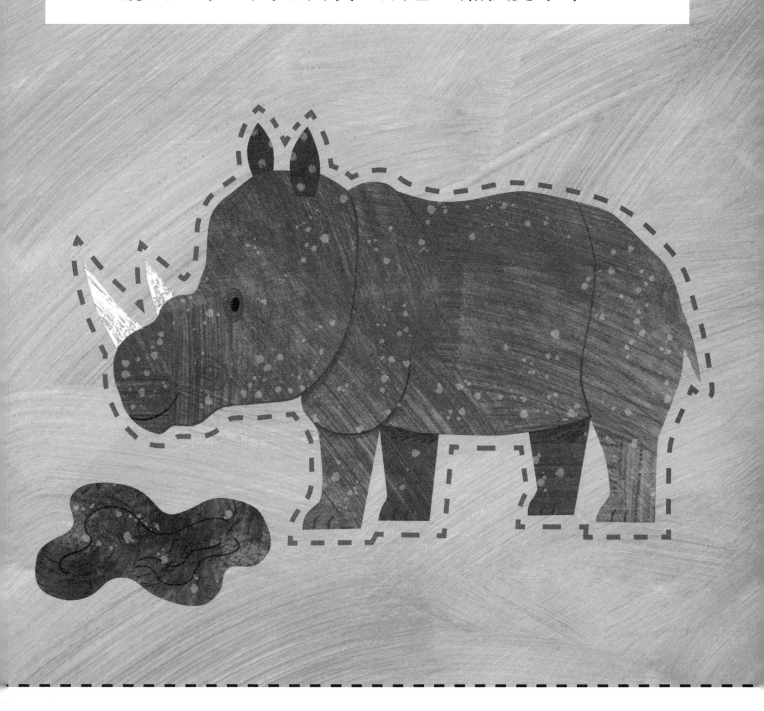

犀牛

請把犀牛填上顏色，然後唸一唸牠的中英文名稱。

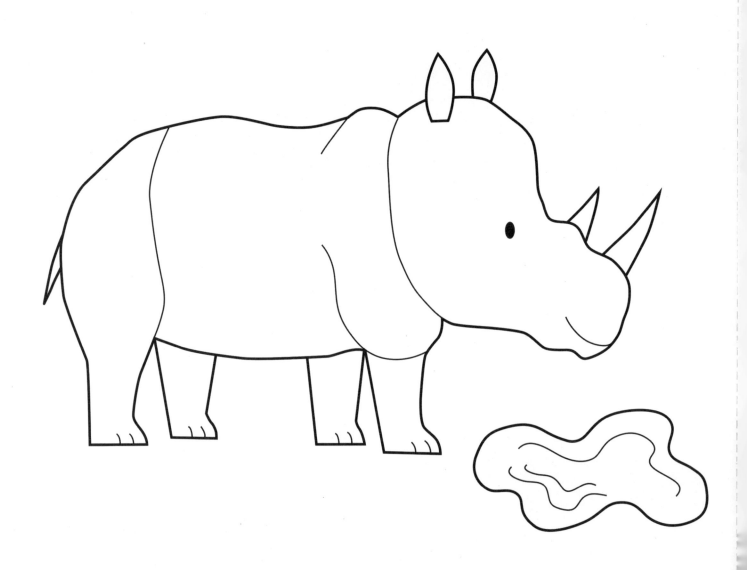

rhinoceros

我是擁有尖尖耳朵的狐狸。
請翻至下一頁把我填上顏色，然後剪下來。

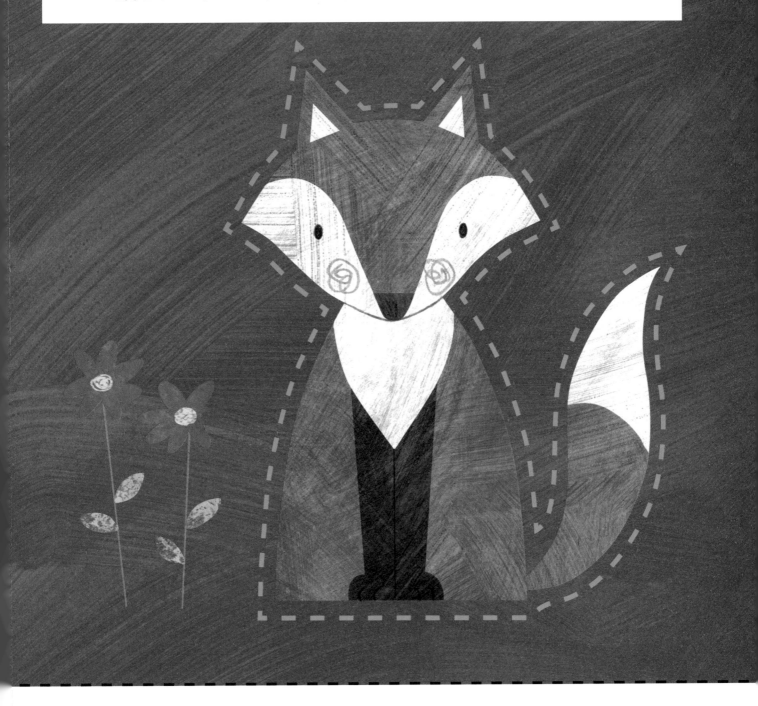

狐狸

請把狐狸填上顏色，然後唸一唸牠的中英文名稱。

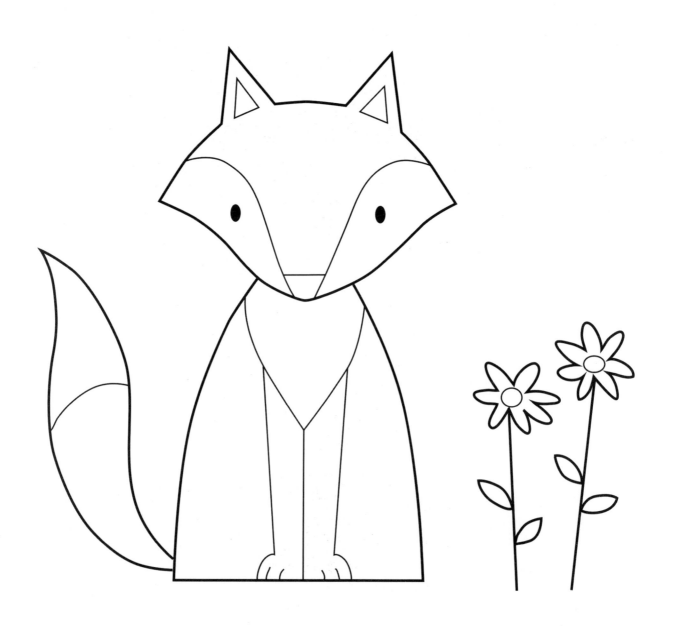

fox

我是擁有8隻觸手的八爪魚。
請翻至下一頁把我填上顏色，然後剪下來。

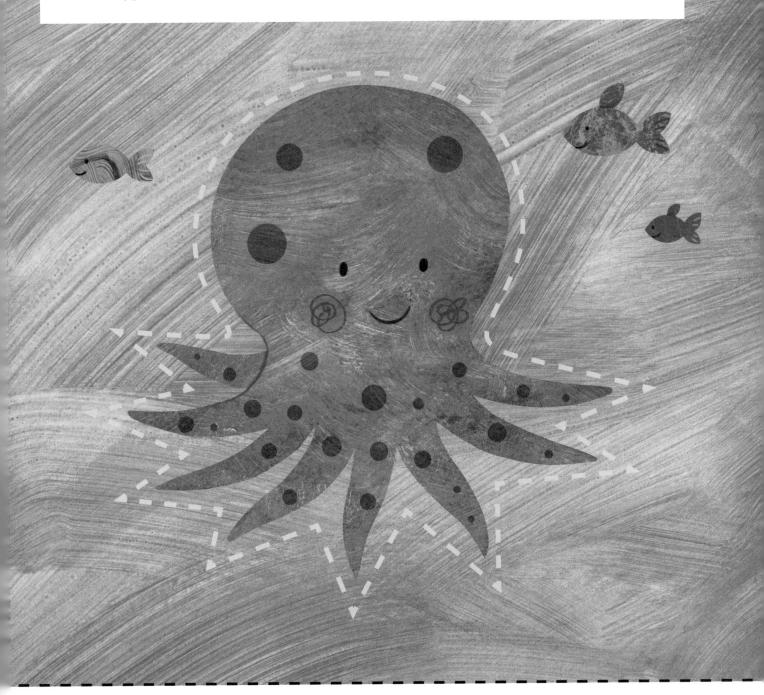

八爪魚

請把八爪魚填上顏色，然後唸一唸牠的中英文名稱。

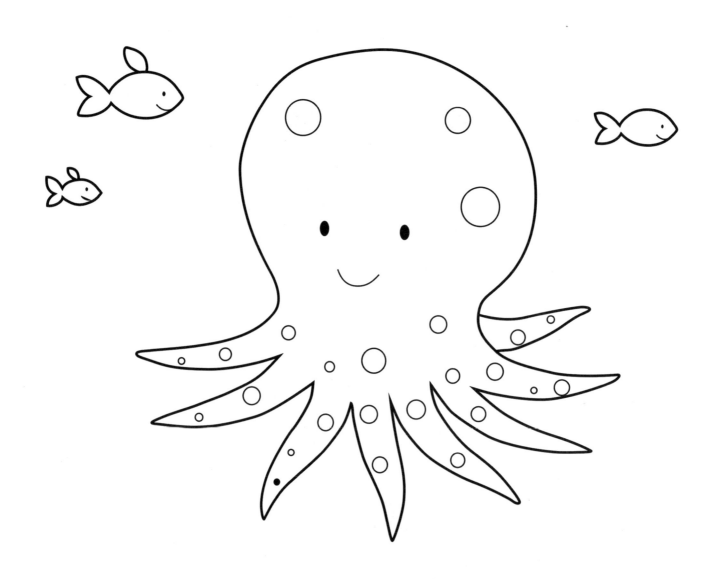

octopus

我是身上長有尖刺的刺蝟。
請翻至下一頁把我填上顏色，然後剪下來。

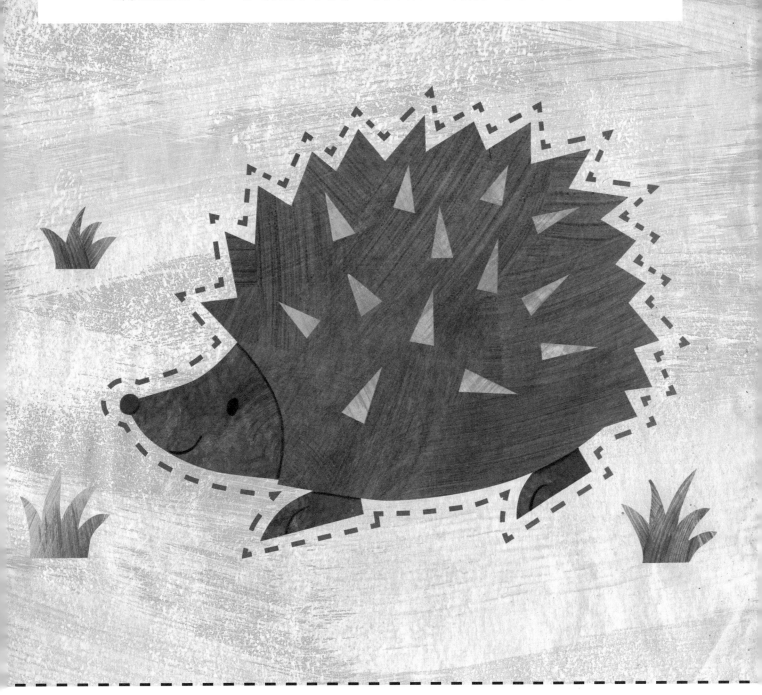

刺蝟

請把刺蝟填上顏色，然後唸一唸牠的中英文名稱。

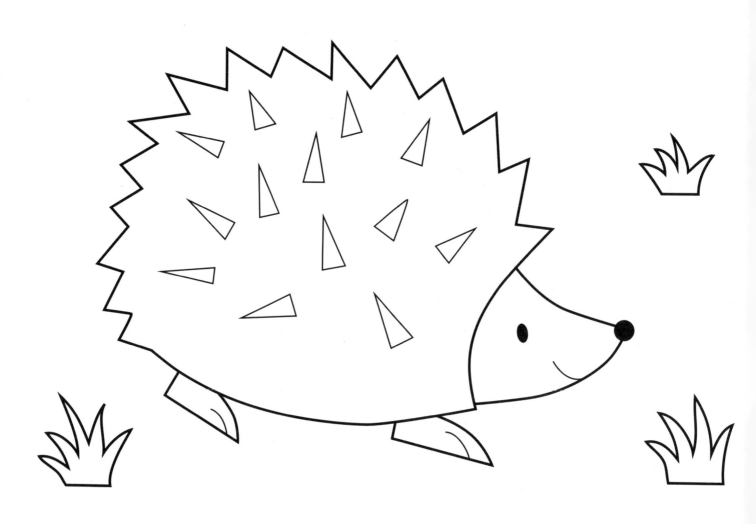

hedgehog